半音和聲進行的應用

The Application Of Chromatically Harmonic Progression

Windows XP/Vista/7

CD INCLUDED

Compatible with Windows 7

高惠宗 陳宗聖 編著

寫在學習之後

不知道大家是不是跟我有同感？

　　在學習音樂的過程中，熟習音樂理論，想當然爾絕對是必要的條件，但是多半文獻資料告訴我們的是片段的理論，將音樂法則套入經典樂曲中，再加以分析說明，或亦是提供大量的音樂法則，逐一地找出適當範例，加以延伸。但是坦白說，當我們熟習這些音樂理論與法則之後，有可能還是無法鋪陳出一個完美的曲調，這時候我唯一能想到的，大概就是我可能不適合學習音樂了。

或許該換個角度去學習音樂！

　　和聲進行首重"共同音"與"級進"，無論在古典音樂或通俗音樂中皆是如此，但是它能夠創造出甚麼樣的可能，我想很難用短短的文字說明一切，所以很多和聲學都是厚厚的一本。相同的曲調在合乎和聲進行的法則下，在拜讀本書之前，個人可以隨手寫出十幾種的變化，但經過本書論述之後，竟然可以擁有多達數十種甚至更多的變化。換個角度來說，它提供了另一個方向的聽覺思考，有了不同的聽覺，就可以有不同的曲調產生，而不會永遠都是 I → IV → V 的感覺了。

　　今日有幸拜讀高老師新作，並為此書作序，個人倍感榮幸，高老師除了有豐沛的音樂知識，對音樂亦有不同的邏輯思考，個人學習音樂有數年基礎，也深深地體會研究、思考對於音樂創作的重要性。如今高老師成功地利用程式語言讓我們對音樂創作又有了不同的理解，更重要的是它能提供音樂作曲所需的素材，非常值得所有的音樂人都來研究，也誠心希望出版此書能夠為各位在音樂創作上提供不同的思考方向，了解本書後相信你會貴為寶典。

　　本書完成亦感謝中視新聞部胡雪珠總監以及輔仁大學音樂系所主任徐玫玲小姐對於本書的支持，感謝高老師用鍥而不捨的精神研究音樂，感謝程式設計師宗聖在工作之餘對本書做出的貢獻，各位音樂人，如果您跟我們一樣熱愛音樂，請不吝支持本書。謝謝大家！

<div align="right">

麥書文化
潘尚文 2012.03.10

</div>

作者簡介

高惠宗

美國伊利諾大學音樂碩士
專長：電子音樂、作曲、
　　　理論與分析、電視音效
現職：輔大音樂系副教授
　　　中視新聞部音效指導

高惠宗著書：
1. 《電子音樂理論與實作》
　　— 世界文物出版社
2. 《二十世紀音樂的理論發展與分析》
　　— 小雅音樂有限公司

陳宗聖

南台科技大學資訊工程組學士
台灣科技大學自動化控制研究所(在學中)

自畢業以來，有近八年的時間，皆在自動化產業
擔任軟體工程師的工作，感謝上帝，讓我有幸能
為高老師撰寫此一程式，希望此程式能幫助到使
用這本書的所有人。

目錄 CONTENTS

前　言

西方古典音樂的架構，在基本的理論上，以"對位法"以及"和聲學"為基礎來分析。音樂和聲中的"功能和聲"，以大小調音階及"和聲外音"來解釋音樂中每一個音的存在意義。其中因為世界上沒有一個理論學者可以看遍世上所有的音樂，所以就有許多不同的音樂理論書籍出現，成為一種以有限的音樂片段，來教導世人看待此種音樂的一種方法。

半音和聲進行（Chromatic Harmonic Progression）在19世紀被作曲家們發揮到極致，造就浪漫時期音樂的極致美感，但也因為此種發展的極致，造成了調性音樂被破壞，繼而促使了20世紀音樂有多元性的發展，也才有"無調音樂"音組理論（1970年）相繼出現。

作曲家創作音樂的源頭相當多元化，可以靠教育訓練、鍵盤和聲與技巧、分析運算的邏輯性以及音樂感情，對於不同樂器的音色，或自創的和聲進行，以及自己對於名作聆聽的理解，而創作出不同排列組合的新作品；音樂理論的建立則非常困難，因為音樂多變！要在多變的元素中，找到一定的規則與次序，如同一位偉大的物理學家，從觀察世界的變化中，可以找到定律，一樣的困難與稀少。

所幸的是，現今有電腦科技的邏輯運算，可以幫助解決問題，但仍要給予電腦一定的運算條件、內容以及篩選，才可算出有限的資料來附合既有的音樂語法。如果靠程式運算能得到更多的排列組合，是以前作曲家們尚未使用的新工具，此乃本書的定位以及意義。

第一章
和聲對於音樂作品的意義

　　音的進行及和聲實為音樂的靈魂,人耳對於和諧聲音的接受以及不和諧聲音的排斥乃是天性,19世紀前西方的古典音樂就是建立在此基礎上。古典音樂所使用的和弦以及音色,比起其他音樂(如:Jazz)少了許多,筆者在《20世紀音樂理論》一書裡,整理出41個和弦都屬C大調,但如果以音色移調減化後,和弦音色真是所剩無幾(共11個音色)。(註)表一

　　所以將古典音樂中的和聲外音除去,古典音樂只是在強調少數音色和弦的美感,它們以不同移調方式出現,在二十四個不同大小調扮演不同級數的功能(功能和聲理論,見表二),而它們都有共同行進的方向,就是大小調的一級和弦(見表二;《20世紀音樂理論》及該書第23頁以音色及音程導算,找到各和弦在不同調的定位),而不同的調性音樂作品只是在共同使用這些所有和弦,以不同的"次序"出現而已(見表一)。

　　9-13和弦因不能轉位,在19世紀末作品中,居次要地位(當然,如Ravel的作品,以及有Jazz風格的其它20世紀的作曲家們除外),所以未列在表格中。

輔大音樂系懷仁廳

表一：音色表同音異名練習：不同的調性音樂作品，共同使用這些和弦，以不同的次序出現。(H.C.Kao)

Colors	A	M	m	d	A-M	M-M	m-m	d-m	d-d	Fr.
C	C-E-G#	C-E-G	C-Eb-G	C-Eb-Gb	C-E-G#-B	C-E-G-B	C-Eb-G-Bb	C-Eb-Gb-Bb	C-Eb-Gb-Bbb	Ab-C-D-F#
C#	C#-E#-Gx	C#-E#-G#	C#-E-G#	C#-E-G	C#-E#-Gx-B#	C#-E#-G#-B#	C#-E-G#-B	C#-E-G-B	C#-E-G-Bb	A-C#-D#-Fx
Db	Db-F-A	Db-F-Ab	Db-Fb-Ab	Db-Fb-Abb	Db-F-A-C	Db-F-Ab-C	Db-Fb-Ab-Cb	Db-Fb-Abb-Cb	Db-Fb-Abb-Cbb	Bbb-Db-Eb-G
D	D-F#-A#	D-F#-A	D-F-A	D-F-Ab	D-F#-A#-C#	D-F#-A-C#	D-F-A-C	D-F-Ab-C	D-F-Ab-Cb	Bb-D-E-G#
D#	D#-Fx-Ax	D#-Fx-A#	D#-F#-A#	D#-F#-A	D#-Fx-Ax-Cx	D#-Fx-A#-Cx	D#-F#-A#-C#	D#-F#-A#-C	D#-F#-A-C	B-D#-E#-Gx
Eb	Eb-G-B	Eb-G-Bb	Eb-Gb-Bb	Eb-Gb-Bbb	Eb-G-B-D	Eb-G-Bb-D	Eb-Gb-Bb-Db	Eb-Gb-Bbb-Db	Eb-Gb-Bbb-Dbb	Cb-Eb-F-A
E	E-G#-B#	E-G#-B	E-G-B	E-G-Bb	E-G#-B#-D#	E-G#-B-D#	E-G-B-D	E-G-Bb-D	E-G-Bb-Db	C-E-F#-A#
E#	E#-Gx-Bx	E#-Gx-B#	E#-G#-B#	E#-G#-B	E#-Gx-Bx-Dx	E#-Gx-B#-Dx	E#-G#-B#-D#	E#-G#-B-D#	E#-G#-B-D	C#-E#-Fx-Ax
F	F-A-C#	F-A-C	F-Ab-C	F-Ab-Cb	F-A-C#-E	F-A-C-E	F-Ab-C-Eb	F-Ab-Cb-Eb	F-Ab-Cb-Ebb	Db-F-G-B
F#	F#-A#-Cx	F#-A#-C#	F#-A-C#	F#-A-C	F#-A#-Cx-E#	F#-A#-C#-E#	F#-A-C#-E	F#-A-C-E	F#-A-C-Eb	D-F#-G#-B#
Gb	Gb-Bb-D	Gb-Bb-Db	Gb-Bbb-Db	Gb-Bbb-Dbb	Gb-Bb-D-F	Gb-Bb-Db-F	Gb-Bbb-Db-Fb	Gb-Bbb-Dbb-Fb	Gb-Bbb-Dbb-Fbb	Ebb-Gb-Ab-C
Fx	Fx-Ax-Cx#	Fx-Ax-Cx	Fx-A#-Cx	Fx-A#-C#	Fx-Ax-Cx#-Ex	Fx-Ax-Cx-Ex	Fx-A#-Cx-E#	Fx-A#-C#-E#	Fx-A#-C#-E	D#-Fx-Gx-Bx
G	G-B-D#	G-B-D	G-Bb-D	G-Bb-Db	G-B-D#-F#	G-B-D-F#	G-Bb-D-F	G-Bb-Db-F	G-Bb-Db-Fb	Eb-G-A-C#
G#	G#-B#-Dx	G#-B#-D#	G#-B-D#	G#-B-D	G#-B#-Dx-Fx	G#-B#-D#-Fx	G#-B-D#-F#	G#-B-D-F#	G#-B-D-F	E-G#-A#-Cx
Ab	Ab-C-E	Ab-C-Eb	Ab-Cb-Eb	Ab-Cb-Ebb	Ab-C-E-G	Ab-C-Eb-G	Ab-Cb-Eb-Gb	Ab-Cb-Ebb-Gb	Ab-Cb-Ebb-Gbb	Fb-Ab-Bb-D
A	A-C#-E#	A-C#-E	A-C-E	A-C-Eb	A-C#-E#-G#	A-C#-E-G#	A-C-E-G	A-C-Eb-G	A-C-Eb-Gb	F-A-B-D#
A#	A#-Cx-Ex	A#-Cx-E#	A#-C#-E#	A#-C#-E	A#-Cx-Ex-Gx	A#-Cx-E#-Gx	A#-C#-E#-G#	A#-C#-E-G#	A#-C#-E-G	F#-A#-B#-Dx
Bb	Bb-D-F#	Bb-D-F	Bb-Db-F	Bb-Db-Fb	Bb-D-F#-A	Bb-D-F-A	Bb-Db-F-Ab	Bb-Db-Fb-Ab	Bb-Db-Fb-Abb	Gb-Bb-C-E
B	B-D#-Fx	B-D#-F#	B-D-F#	B-D-F	B-D#-Fx-A#	B-D#-F#-A#	B-D-F#-A	B-D-F-A	B-D-F-Ab	G-B-C#-E#
Cb	Cb-Eb-G	Cb-Eb-Gb	Cb-Ebb-Gb	Cb-Ebb-Gbb	Cb-Eb-G-Bb	Cb-Eb-Gb-Bb	Cb-Ebb-Gb-Bbb	Cb-Ebb-Gbb-Bbb	Cb-Ebb-Gbb-Bbbb	Abb-Cb-Db-F

表二：

a

A	共同和弦 = d minor - i
F →	B♭ Major - iii
D	F Major - vi
小三和弦	a minor - iv
C Major = ii	

b

A	共同和弦 = C♯ Major - N	D Major - I
F♯ →	C♯ minor - N	A Major - IV
D	F♯ Major - V/N	b minor - III（導音還原）
大三和弦	f♯ minor - V/N	f♯ minor - VI
C Major = V/V	G Major - V	（e minor - ♭VII）
	g minor - V	

c

A♭	共同和弦 = E♭ Major - vii°
F →	C minor - ii°
D	e♭ minor - vii°
減三和弦	
C Major = ii°	
（借用和弦）	

d

A♯	共同和弦 = G Major - V⁺
F♯ →	g minor - V⁺
D	b minor - III⁺
增三和弦	
C Major = V⁺/V	
（非功能和弦）	

e

C	共同和弦 = B♭ Major - iii₇
A →	F Major - vi₇
F	a minor - iv₇
D	d minor - i₇（導音還原）
小七和弦	
C Major = ii₇	

f

C	共同和弦 = F♯ Major - V₇/N
A →	f♯ minor - V₇/N
F♯	G Major - V₇
D	g minor - V₇
屬七和弦	
C Major = V₇/V	

g

C♯	共同和弦 = D Major - I₇
A →（轉調不預備）	A Major - IV₇
F♯	b minor - III₇（導音還原）
D	f♯ minor - VI₇
大七和弦	（e minor - ♭VII₇）
C Major = II₇(♯)	
（非功能和弦）	

h

C	共同和弦 = E♭ Major - vii₇ø
A♭ →	c minor - ii₇ø
F	e♭ minor - vii₇ø（借用和弦）
D	
半減七和弦	
C Major = ii₇ø	
（借用和弦）	

i

C♭	共同和弦 = e♭ minor - vii₇°
A♭ →（轉調不預備）	E♭ Major - vii₇°
F	（借用和弦）
D	
減七和弦	
C Major = vii₇°/♭III（ii°♭7）	
（非功能和弦）	

j

C♯	共同和弦 = d minor - i₇
A →（轉調不預備）	
F	
D	
七和弦(m-M)	
C Major = ii(♯7)	
（非功能和弦）	

k

C♯	共同和弦 = b minor - III₇⁺
A♯ →（轉調不預備）	
F♯	
D	
七和弦(A-M)	
C Major = II⁺(♯7)	
（非功能和弦）	

l

F♯	共同和弦 = c minor - Fr.
D →	（法國增六和弦）
C	
A♭	
增六和弦 Fr.	
C Major = 法國增六和弦	

註： "非功能和弦"亦是一種變化和弦（Altered Chord）

第二章
程式計算的條件設定

　　在音組理論中，為了簡化同音異名（如C#、Db），將八度音中的12個半音，從音名轉化為0至11共12個數字，為了方便電腦計算，筆者也使用此種"12進位法"於聲部進行條件中，相同的運算模式（見表三），計算條件以不受"功能和聲"規則的限制條件為主要原則。

　　所得出的運算結果，在和聲進行中，自然將會有顯著不同的眾多路徑，它們以樹狀圖表示（光碟內容）。請看（表四）的運算條件如後。

※ 從音組理論看調性音樂和弦的音色分類

下面列出調性音樂中常用之和弦音色（聲響）分類，以C為根音，列出和弦組成音及其音組：

表三：

M 大三和弦	C - E - G	M - m 屬七和弦	C - E - G - Bb
	0 - 4 - 7		0 - 4 - 7 - 10
m 小三和弦	C - Eb - G	d - m 半減七和弦	C - Eb - Gb - Bb
	0 - 3 - 7		0 - 3 - 6 - 10
d 減三和弦	C - Eb - Gb	A - M 增七和弦	C - E - G# - B
	0 - 3 - 6		0 - 4 - 8 - 11
A 增三和弦	C - E - G#	d - d 減七和弦	C - Eb - Gb - Bbb
	0 - 4 - 8		0 - 3 - 6 - 9
M - M 大七和弦	C - E - G - B	Fr 法國增六	Ab - C - D - F#
	0 - 4 - 7 - 11		0 - 4 - 6 - 10
m - m 小七和弦	C - Eb - G - Bb		
	0 - 3 - 7 - 10		

* 討論的範圍在於音色而非調性音樂上的解釋，因此N（拿波里）、It（義大利增六）、Gr（德國增六）可視為被其他和弦所包含在內：
　N → M（大三和弦）
　It → Fr（法國增六包含義大利增六和弦）
　Gr → M-m（同音異名）
* 七和弦的名稱盡量不要只背中文的翻譯，例如：M-m前面的M代表其三和弦為大三和弦，後面的m代表其七度音的性質，所以M-m為一個大三和弦加上一個小七度，記法直接包含了和弦結構。

＊ 將音名轉為0～11的數字

C	C#／D♭	D	D#／E♭	E	F	F#／G♭	G	G#／A♭	A	A#／B♭	B
0	1	2	3	4	5	6	7	8	9	10	11

※ 被運算之數值為41個和弦如下：

下列圖表，以C大調為例，闡明各種與半音有關的和弦並依序編號：
28至41是用音階的音，所堆出的傳統三和弦與七和弦（和弦內有括號的音是半音）

C Major — 借用和弦（Borrowed Chords），借用平行調C小調，I 級不借，因為會破壞C大調
　　　　　的定義，V級不借，因音色相同（大、小調同樣是GBD〈三和弦〉，GBDF〈七和
　　　　　弦〉，而三和弦已被七和弦包含在內。

表四：

① C 0 / ii°₇ —(A♭) 8 / (d-m) F 5 / D 2
② (E♭) 3 / iv₇ — C 0 / (m-m) (A♭) 8 / F 5
③ G 7 / ♭VI₇ —(E♭) 3 / (M-M) C 0 / (A♭) 8
④ (A♭) 8 / vii°₇ — F 5 / (d-d) D 2 / B 11

附屬和弦 —（M-m）

⑤ G 7 / V₇/ii— E 4 / (C♯) 1 / A 9
⑥ A 9 / V₇/iii— (F♯) 6 / (D♯) 3 / B 11
⑦ (B♭)10 / V₇/IV— G 7 / E 4 / C 0
⑧ C 0 / V₇/V— A 9 / (F♯) 6 / D 2
⑨ D 2 / V₇/vi— B 11 / (G♯) 8 / E 4
⑩ E 4 / V₇/vii—(C♯) 1 / (A♯)10 / (F♯) 6

附屬和弦 —（d-m）

⑪ B 11 / vii°₇/ii— G 7 / E 4 / (C♯) 1
⑫ (C♯) 1 / vii°₇/iii— A 9 / (F♯) 6 / (D♯) 3
⑬ D 2 / vii°₇/IV—(B♭)10 / G 7 / E 4
⑭ E 4 / vii°₇/V— C 0 / A 9 / (F♯) 6
⑮ (F♯) 6 / vii°₇/vi— D 2 / B 11 / (G♯) 8
⑯ (G♯) 8 / vii°₇/vii— E 4 / (C♯) 1 / (A♯)10

附屬和弦 —（d-d）

⑰ (B♭)10 / vii°₇/ii— G 7 / E 4 / (C♯) 1
⑱ C 0 / vii°₇/iii— A 9 / (F♯) 6 / (D♯) 3
⑲ (D♭) 1 / vii°₇/IV—(B♭)10 / G 7 / E 4
⑳ (E♭) 3 / vii°₇/V— C 0 / A 9 / (F♯) 6
㉑ F 5 / vii°₇/vi— D 2 / B 11 / (G♯) 8
㉒ G 7 / vii°₇/vii— E 4 / (C♯) 1 / (A♯)10

㉓ N（拿坡里和弦）—		㉔ It（義大利增六和弦）—		㉕ Fr（法國增六和弦）—	
[A♭]	8	[F#]	6	[F#]	6
F	5	C	0	D	2
[D♭]	1	[A♭]	8	C	0
F	5	C	0	[A♭]	8

㉖ Gr（德國增六和弦）—		㉗ V₇/N —		㉘		㉙	
[F#]	6	[G♭]	6	C	0	D	2
[E♭]	3	[E♭]	3	G	7	A	9
C	0	C	0	E	4	F	5
[A♭]	8	[A♭]	8	C	0	D	2
				I		ii	

㉚		㉛		㉜		㉝		㉞		㉟	
E	4	F	5	G	7	A	9	B	11	B	11
B	11	C	0	D	2	E	4	F	5	G	7
G	7	A	9	B	11	C	0	D	2	E	4
E	4	F	5	G	7	A	9	B	11	C	0
iii		IV		V		vi		vii°		I₇	
										(M-M)	

㊱		㊲		㊳		㊴		㊵		㊶	
C	0	D	2	E	4	F	5	G	7	A	9
A	9	B	11	C	0	D	2	E	4	F	5
F	5	G	7	A	9	B	11	C	0	D	2
D	2	E	4	F	5	G	7	A	9	B	11
ii₇		iii₇		IV₇		V₇		vi₇		vii#₇	
(m-m)		(m-m)		(M-M)		(M-m)		(m-m)		(d-m)	

＊ 以上為基礎共41個和弦

※ 條件：

1. 共41個數，不重複，內容為0～11排列組合，如表四。每一數皆有號碼代表①～㊹個音組。

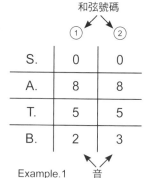

2. 重新排列此41組數的次序，以及各組數上下位置，如①～②。

 a. 不同組數間各層次，如有共同數字（1～3個不等）都維持在相同層次，4個層次各為 S. A. T. B.，如Example.1。

 b. 41組數前後次序（①～㊹）重新排列：
 條件為 1：不同組數前後有一個相同數字 → ？計算 →
 2：不同組數前後有二個相同數字 → ？計算 → 3組不同輸出 → Output
 3：不同組數前後有三個相同數字 → ？計算 →
 如前後組無任何一個相同的數字在各層次，則不可前後緊臨排列

 c. 如不違反b之條件，在不同層次的不同數，盡量以差距較小前後放於同一層次中。如Example.2。

	③	→	④ 不可		③	→	⑦ 可
S.	7		11 （差：4）	S.	7		7
A.	3		5 （差：2）	A.	3		4 （差：1）
T.	0		2 （差：2）	T.	0		0
B.	8		8 （同音）	B.	8		10 （差：2）

Example.2

 d. 但不同音之前後同層次中，至少要有一個層次前後數相差為 "1" 如：
 ③ → ⑦ 可、③ → ④ 不可。

3. 輸出：程式輸出將依據以上條件，依不同層次的選擇出現，而將會有不同的路徑。其結果將包含 "功能和聲"（Functional Harmony）與 "非功能和聲"（Non - Functional Harmony）的可能性，而此兩者之間的定義與差距，請看第三章的說明。

 其實，如果只是遵照既有的理論與法則去創作（功能和聲），寫出來的音樂只是模仿與類似那些經典名曲罷了。例如，遵照貝多芬某一作品片段的和聲進行來創作，你的音樂聽起來就很像貝多芬，但是，還是沒有貝多芬的作品好聽。事實上，在浪漫後期以及印象派音樂的作品中，大量的使用了非功能和聲，這就是此程式設定條件的基礎。

第三章
一般作曲者選擇音組的指標
調性音樂功能和聲的成型

在古典音樂的和聲學裡，任一和弦在某一固定調中，都有所進行方向與規則，也就是"功能和聲"。換言之，就是"調性化"的音樂，與先前所述41個和弦的其中關係，規則如下：

甲：① 不可至 ② ③ ④ （註：1）
　　② 不可至 ① ③ ④ （註：2）
　　③ 不可至 ① ② ④ （註：3）
　　④ 不可至 ① ② ③ （註：4）

乙：⑰ ⑪ ⑤ 必至 ㉙ + ㊱ （註：5）
　　⑱ ⑫ ⑥ 必至 ㉚ + ㊲ （註：6）
　　⑲ ⑬ ⑦ 必至 ㉛　 ㊳ （註：7）
　　⑳ ⑭ ⑧ 必至 ㉜　 ㊴ （註：8）
　　㉑ ⑮ ⑨ 必至 ㉝　 ㊵ （註：9）
　　㉒ ⑯ ⑩ 必至 ㉞　 ㊶ （註：10）

丙：㉓ 必至 →
　　㉔ 必至 →
　　㉕ 必至 →　　㉜ + ㊴ （註：11）
　　　　　　　　　　（或）
　　㉖ 必至 →

丁：㉗ 必至 ㉓ （註：12）

戊：㉘ 至 ㊶ 組數前後進行不設限制
　　（註：13）

己：排列須從 ㉘ 始！（註：14）

如果想使音樂結束或有終止與半終止式的出現則選擇 ㉜ 與 ㉘ 結束此段落。（註：15）

註：1～4 借用和弦不可連續出現，因為會與轉平行大小調之和聲雷同。

註：5～10 附屬和弦，視為臨時轉調，如C大調的 V₇/ii 如不進行至 ii 級的相關和弦，則無法以d小調的 V₇ 至 i 級解釋。

註：11 拿坡里與增六和弦，因為本身包含太多該調音階以外的半音，為了保護原調性，如不轉調，盡快進行至原調屬七和弦，以M-m音色，強調原調五級調性。

註：12 如C大調的 V₇/N 不進行至N和弦，則無法以降D大調的 V₇ → I 級解釋。

註：13 因為作曲家如Romantic以及Post Romantic時期，包括德布西的音樂都使用這些色彩的和弦，只是次序不同，也包含了教會調式的使用。（大小三和弦，不同次序的排列）

註：14 因為它是C大調的一級和弦，其他不同調號的調，只是做移調（Transpose）的動作。（請看第四章表五）

註：15 這是樂句的半終止式與正格終止式。

而什麼是"非功能和聲"呢?"非功能和聲"就是不去強調(M-m)(M)(m),即是屬七和弦,以及大、小調的一級大三和弦與小三和弦的重要性,而只注重和聲的前後共同音,以及單音聲部進行上下行之音色變化的一種和聲美學(請看《二十世紀音樂的理論》,Hugo Wolf:Mignon作品)。

　　換言之,您使用光碟片中的選擇路徑時,不論選擇和弦前後有幾個共同音,也無需思考它們在C大調中所扮演級數的功能與傾向,用聆聽的方式,您將有無限的選擇空間。但是,輸出的和聲進行,將聽起來不再有"調性化"音樂的感覺,所以"功能"或"非功能"無關音樂的好與壞,只是風格不同。

輔大音樂系所主任

輔大音樂研究所研究生

第四章
功能和聲與非功能和聲的差異

我們先檢視一下在不同大小調從一級至七級，三和弦至十三和弦如何的排列。

表五：

C	E	G	B	D	F	A	(C Major)
I	iii	V	viiº	ii	IV	V i	
C	E♭	G	B	D	F	A♭	(c minor)
i	III⁺	V	viiº	ii º	iv	V I	
G	B	D	F♯	A	C	E	(G Major)
G	B♭	D	F♯	A	C	E♭	(g minor)
D	F♯	A	C♯	E	G	B	(D Major)
D	F	A	C♯	E	G	B♭	(d minor)
A	C♯	E	G♯	B	D	F♯	(A Maior)
A	C	E	G♯	B	D	F	(a minor)
E	G♯	B	D♯	F♯	A	C♯	(E Major)
E	G	B	D♯	F♯	A	C	(e minor)
B	D♯	F♯	A♯	C♯	E	G♯	(B Major)
B	D	F♯	A♯	C♯	E	G	(b minor)
F♯	A♯	C♯	E♯	G♯	B	D♯	(F♯ Major)
F♯	A	C♯	E♯	G♯	B	D	(f♯ minor)
C♯	E♯	G♯	B♯	D♯	F♯	A♯	(C♯ Major)
C♯	E	G♯	B♯	D♯	F♯	A	(c♯ minor)
F	A	C	E	G	B♭	D	(F Major)
F	A♭	C	E	G	B♭	D♭	(f minor)
B♭	D	F	A	C	E♭	G	(B♭ Major)
B♭	D♭	F	A	C	E♭	G♭	(b♭ minor)
E♭	G	B♭	D	F	A♭	C	(E♭ Major)
E♭	G♭	B♭	D	F	A♭	C♭	(e♭ minor)
A♭	C	E♭	G	B♭	D♭	F	(A♭ Major)
A♭	C♭	E♭	G	B♭	D♭	F♭	(a♭ minor)
D♭	F	A♭	C	E♭	G♭	B♭	(D♭ Major)
G♭	B♭	D♭	F	A♭	C♭	E♭	(G♭ Major)
C♭	E♭	G♭	B♭	D♭	F♭	A♭	(C♭ Major)

The Chart of Major Keys and their parallel minor keys,
All of the Tertian chords are from the permutations of their scales.

　　表五橫向第一行：ＣＥＧＢＤＦＡ為C大調音階的音，也就是各級數和弦的根音，以及C大調音階的1—3—5—7—2—4—6的次序排列。因為和弦基礎為三度音程的排列循環，例如：CEGB為Ⅰ級七和弦，GBDFA為5級九和弦，ACEG為6級七和弦 等…。下一行為C大調的平行c小調的和聲小音階，一樣排列出的各級和弦，例：ＢＤＦＡ為c小調7級減七和弦。再往下看各行，則是其餘各7個不同升降記號的大調與它們的平行小調所堆積出的各級和弦。各不同的大小調，包含音階與所有和弦，互為移調關係，所以和弦音色不會改變。

※ 功能和聲的規則

　　1. 在任何大調或小調內，曲首 "Ⅰ" 級大三和弦或小三和弦，需先出現。
　　2. 半終止，全終止之V-I，必須在原調。
　　3. 任何級數之間進行，雖然無絕對次序，但有相當固定的文法。
　　4. 借用和弦只出現一次，需回原調，不可連續使用。
　　5. 附屬和弦使用，需在短時間內，儘快進行至相關原調級數。如V/N → N，V/ii→ii不可連續使用同一級數的附屬和弦。
　　6. 拿坡里與增六和弦，如不轉調，需在短期間內，儘快進行至原調之V7與Ⅰ級，不可連續使用。
　　7. 以上（4-6項）為何不能連續使用，因為會造成轉調與調性模糊。
　　8. 以上任何進行中的和弦，均可隨意選擇，當作共同和弦，轉至它調再重覆（2～6項）的動作，至音樂結束。

　　影響：大量使用半音，自然造成調性模糊。

　　下圖代表和弦張力的變化－
　　（因為只有大三、小三和弦為和諧的和弦，所以張力消失）

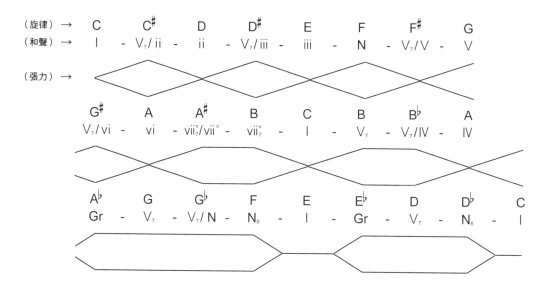

如此的和聲進行，在浪漫時期相當普遍，它顯示了充份的自由，可讓作曲者使用上行與下行的音階半音，並符合調性與功能和聲的解釋。

作曲家在設計和聲進行時，喜歡在一群和弦進行中，讓它們擁有共同低音（Example: 1st movement of Piano Sonata "Moon Light" by Beethoven.）因為如此，可讓音符間同時擁有關聯性與變化性，這就是音樂的語法。如：C大調：CEGB — CEFA — CDFA — CDFA♭（Borrowed Chord）維持〝 C 〞為共同音，進行至BDFG — CEGC（終止式）為功能和聲（Functional Harmony）乃調性音樂基礎。

※ 非功能和聲的選例

反之，如：ＣＤＦＡ—ＣＤＦＡ♭—ＣE♭ＧＣ—ＣE♭ＧB♭（g小調4級七和弦）—ＣＥＧB♭（F Major or f minor 5級七和弦）— Ｃ E♭ G♭ B♭（D♭大調7級半減七和弦）—Ｃ E♭ G♭ B♭♭（D♭大調7級減七借用和弦）— ＣＤＦＡ（C大調2級七和弦第三轉位），此種為非功能和聲（Non-Functional Harmony），因各和弦在不同調停留的太短，又喪失了 V₇ — I or i 的辨識性功能，就失去了調性音樂的感覺。功能或是非功能和聲，無關音樂的好壞對錯，它們只是不同的和聲美學，不同時代的風格，與不同作曲家的選擇而已。至於聆聽者的喜惡，又涉及不同的聆聽經驗與修養，更無絕對的標準了。理論所提供的是理性思考與計算，它支援表演詮釋，更支援音樂繼續的創新。

輔大電子音樂教室音控室

第五章
軟體寫作的研究動機

　　自古以來，音樂與人們的生活一直息息相關，而在17、18世紀的時候，更出現了許多偉大的音樂家，如貝多芬、莫札特等人，他們所創作出的音樂至今都讓人深深的著迷，而在他們音樂當中，又使用了怎麼樣的手法與方式（半音進行手法）呢？

　　雖然全部的音組只有41個音組，但音組半音的進行存在著許多的規則，而因為這些規則使得半音進行的推斷變得十分的繁瑣，所以這些進行的推斷在電腦出現以前，並無人做過全面的推算；而二十一世紀的今天，因為電腦的出現，我們可以將推算的規則與方式輸入電腦，讓電腦自動的來產生新的音組的全面性排列組合，使得音組的推算得以實現。

中視新聞部控制室影像合成處理器

中視數位新聞台錄影棚

第六章
軟體寫作的研究方法

我們知道音階包含升降音共有12個音(包含同音異名)，而在本書的內容當中音組的組合共有41組（如下表六）：

音組	音組內容	音組	音組內容	音組	音組內容	音組	音組內容
1	C-A♭-F-D	11	B-G-E-C♯	21	F-D-B-G♯	31	C-A-F
2	E♭-C-A-F	12	C♯-A-F♯-D♯	22	G-E-C♯-A♯	32	D-B-G
3	G-E♭-C-A♭	13	D-B♭-G-E	23	A♭-F-D♭	33	E-C-A
4	A♭-F-D-B	14	E-C-A-F♯	24	F♯-C-A♭	34	F-D-B
5	G-E-C♯-A	15	F♯-D-B-G♯	25	F♯-D-C-A♭	35	B-G-E-C
6	A-F♯-D♯-B	16	G♯-E-C-A♯	26	F♯-E♭-C-A♭	36	C-A-F-D
7	B♭-G-E-C	17	B♭-G-E-C♯	27	G♭-E♭-C-A♭	37	D-B-G-E
8	C-A-F♯-D	18	C-A-F♯-D♯	28	G-E-C	38	E-C-A-F
9	D-B-G♯-E	19	D♭-B♭-G-E	29	A-F-D	39	F-D-B-G
10	E-C♯-A♯-F♯	20	E♭-C-A-F♯	30	B-G-E	40	G-E-C-A
表六：41組音組組合						41	A-F-D-B

上表都是我們所看得懂的符號，但是要如何將這些符號轉換成電腦可以執行的符號呢？首先，我們先定義12個音，定義的方式如下頁表七。由於同音異名在鍵盤上、音高上是同一個音高，電腦並無法分辨如此的差異，所以必須要清楚的讓電腦知道各個和弦升降記號之對應的調性，因此必須將同音異名視為兩個不同音，如此一來，在電腦上判定才會正確相對應，表七即為本程式的定義。

音名	轉換後的代碼(Integer)
C	0
C$^\sharp$	1
D$^\flat$	2
D	3
D$^\sharp$	4
E$^\flat$	5
E	6
F$^\flat$	7
E$^\sharp$	8
F	9
F$^\sharp$	10
G$^\flat$	11
G	12
G$^\sharp$	13
A$^\flat$	14
A	15
A$^\sharp$	16
B$^\flat$	17
B	18
C$^\flat$	19
B$^\sharp$	20

表七：音名與程式代碼轉換表

而在我們定義出各個音名的代碼之後，就可以將所有的音組轉換為代碼的形式，轉換後的音組如表八所示：

音組	音組內容	轉換後的音組代碼	音組	音組內容	轉換後的音組代碼
1	C-A♭-F-D	0-14-9-3	21	F-D-B-G♯	9-3-18-13
2	E♭-C-A-F	5-0-14-9	22	G-E-C♯-A♯	12-6-1-16
3	G-E♭-C-A♭	12-5-0-14	23	A♭-F-D♭	14-9-2
4	A♭-F-D-B	14-9-3-18	24	F♯-C-A♭	10-0-14
5	G-E-C♯-A	12-6-1-15	25	F♯-D-C-A♭	10-3-0-14
6	A-F♯-D♯-B	15-10-4-18	26	F♯-E♭-C-A♭	10-5-0-14
7	B♭-G-E-C	17-12-6-0	27	G♭-E♭-C-A♭	11-5-0-14
8	C-A-F♯-D	0-15-10-3	28	G-E-C	12-6-0
9	D-B-G♯-E	3-18-13-6	29	A-F-D	15-9-3
10	E-C♯-A♯-F♯	6-1-16-10	30	B-G-E	18-12-6
11	B-G-E-C♯	18-12-6-1	31	C-A-F	0-15-9
12	C♯-A-F♯-D♯	1-15-10-4	32	D-B-G	3-18-12
13	D-B♭-G-E	3-20-12-6	33	E-C-A	6-0-15
14	E-C-A-F♯	6-0-15-10	34	F-D-B	9-3-18
15	F♯-D-B-G♯	10-3-18-13	35	B-G-E-C	18-12-6-0
16	G♯-E-C-A♯	13-6-1-16	36	C-A-F-D	0-15-9-3
17	B♭-G-E-C♯	17-12-6-1	37	D-B-G-E	3-18-12-6
18	C-A-F♯-D♯	0-15-10-4	38	E-C-A-F	6-0-15-9˙
19	D♭-B♭-G-E	2-0-15-10	39	F-D-B-G	9-3-18-12
20	E♭-C-A-F♯	8-0-15-10	40	G-E-C-A	12-6-0-15
	表八：所有音組的轉換代碼表		41	A-F-D-B	15-9-3-18

完成了音組的代碼轉換後，我們就可以利用音組理論在程式中做音組的推算。

※ 音組理論

依照以上的音組理論，可以知道只要設定好起始音組，其他的動作就是不斷的從被選擇的音組來找出下一個新的音組組合，因此我們可以將整個音組的推算分為以下三個動作流程：

1.「起始音組」—設定第一個音組，之後所有的音組皆由此音組發展。

2.「選擇音組」—也就是音組的推算，推算步驟如下：
　　a. 比對音組內所有音名：自第一個音名開始比對，比對時是將41組音組內所有的音名做比
　　　 對，若有符合的項目，即將此音組存入記憶體中暫存，接著再比對第二個音名，以此類
　　　 推，方式如下圖所示。
　　b. 過濾共同音：依據選擇起始音組時的選擇來決定是否要過濾共同音，若有，則進入個別
　　　 的程序去過濾共同音。

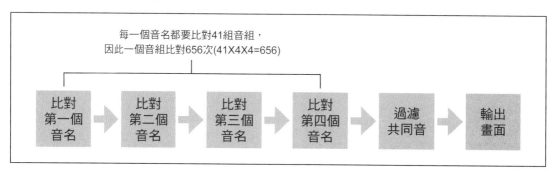

圖1：音名比對的流程圖

3.「選擇結果」—輸出選擇的結果，其中可以分為兩個部分來顯示：
　　a. 輸出所有音組：將1、2的結果輸出於畫面上，並依條件來顯示可往下，或不可往下選擇
　　　 之音組。
　　b. 輸出選擇結果：僅輸出選擇過的音組路徑。

依照上述的動作流程，我們可以繪出此程式的流程圖：

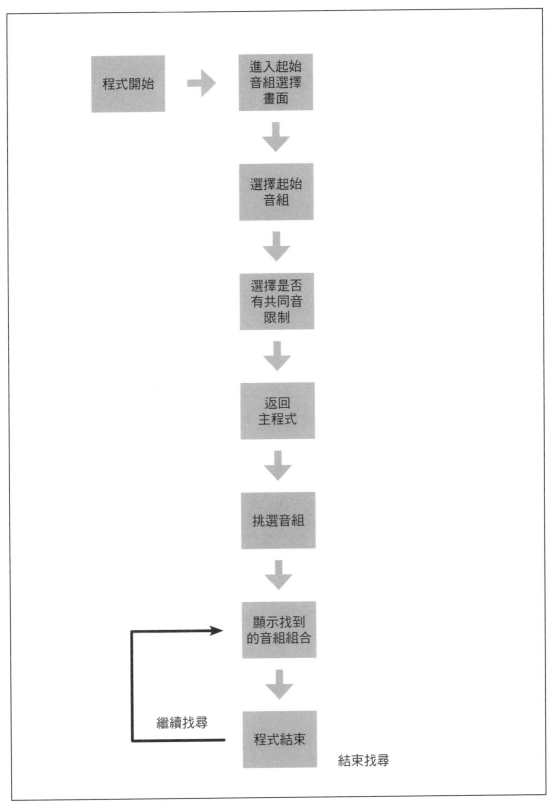

圖2：程式流程圖

第七章
軟體寫作的研究工具

※ 程式工具C/C++語言，C語言的簡介：

　　C語言於1972年由美國貝爾實驗室Dennis Ritchie與Ken Thompson兩人共同研究B語言並以其為基礎，進而開發出來的一種高階語言，C語言具有體積小、速度快、跨平台，因此無論是在微軟的Windows系統或是Linux系統中都有C語言的編譯器，而目前C語言開發的程式廣泛的使用於各個系統及設備當中。而在後來美國國家標準局（American National Standard Institution）為C語言制訂了標準，也就是ANSI C，往後的C語言開發都會符合其標準。

　　而在1983年的時候，貝爾實驗室的Bjarne Sroustrup將C語言加入了類別（Class）與物件導向（Object-oriented）的觀念，即成了C++語言，由於C++可以與C語言混合使用，因此後來都直接稱之為C/C++語言。C/C++語言具有體積小、速度快、跨平台執行等優點，是專業程式設計師必學的程式語言，後來所出現的程式語言如JAVA、JavaScript、FLASH所使用的ActionScript 語言等，都有C語言的影子。

　　在C語言當中有許多的資料型態，而在此程式當中我們使用的的資料型態有Integer整數型態：主要是用來定義各個音，讓每個音都有一個代碼以便計算String 字串型態：主要是用來定義每個音組，由於以代碼的方式顯示不方便閱讀，因此最後還是要以音名的方式顯示。

　　在C語言中亦有許多判斷式及迴圈的方法，在此程式中我們使用的到的有：

1. if 判斷式：如同其名稱一樣，如果A條件成立則做A事，條件不成立則做B事或不做事，其語法如下圖所示：

```
if (條件)
{
條件成立所執行之程式段
}else{
條件不成立所執行之程式段
}
```

2. switch判斷式：switch可以依據不同的變數，讓程式執行相對應的程式段，在許多情況下使用switch判斷式可以減少判斷式的使用，讓程式閱讀上更加簡潔，也可以讓程式執行更有效率，其語法如下所示：

```
switch (變數)
{
  case 0:
輸入變數0所執行之程式段
  break;

  case 1:
輸入變數1所執行之程式段
  break;

   .
   .
   .
}
```

3. for 迴圈：程式迴圈是用來讓程式執行重複的事件，而for迴圈是程式語言常用的迴圈方式，可設定初始值及迴圈停止的條件，讓程式做到所需執行的次數，當中若我們在其中加入if判斷式或switch判斷式即可做尋找/比對的動作。其語法如下圖所示：

```
for (初始變數; 停止執行之條件; 變數的遞增或遞減)
{
所執行之程式段
}
```

第八章
程式說明

一、主畫面

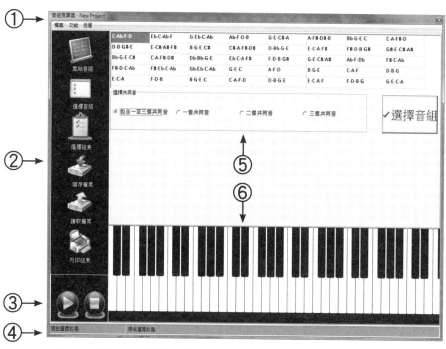

圖3：主畫面,亦即程式開啟時的畫面

1.工具列:包含檔案及功能。
2.快速功能按鈕:由上至下分別是「起始音組」、「選擇音組」、「選擇結果」、「儲存檔案」、「讀取檔案」、「列印結果」。
3.播放按鈕:在此區可做播放/停止選擇結果。
4.選擇狀態:顯示目前選擇的項次及所選的音組。
5.工作區:此為主要的工作區域,工作區的內容依照工具列或是快速按鈕的選擇有「起始音組」、「選擇音組」、「選擇結果」三種內容。
6.鋼琴按鍵:模擬鋼琴按鍵。

二、各部功能說明

※ 2-1 工具列

1. 檔案工具列：當中有「開啟檔案」、「儲存檔案」、「開啟新檔」及「離開」。

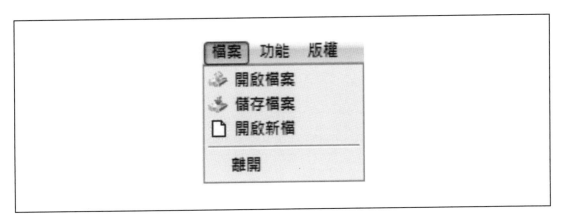

圖4：檔案工具列展開的狀態

（1）開啟檔案：開啟之前所儲存的選擇結果。

圖5：讀取檔案的對話框

（2）儲存檔案：儲存選擇結果。

圖6：儲存檔案的對話框

（3）開啟新檔：放棄目前選擇結果，開啟新的選擇程序，若開啟前已有選擇結果的話則會詢問是否儲存，請讀者再依需要選擇。

圖7：開啟新檔前的詢問對話框

2.功能工具列：有「起始音組」、「選擇音組」、「選擇結果」、「列印檔案」、「播放」、「停止」，功能與快速功能鍵完全相同。

圖8：功能工具列展開的狀態

	起始音組	起始音組： 作用與「功能工具列」中的「起始音組」相同，選擇第一個音組，為整個流程的第一步。
	選擇音組	選擇音組： 作用與「功能工具列」中的「選擇音組」相同，選擇第一個音組後即可自此處開始音組的推算。
	選擇結果	選擇結果： 作用與「功能工具列」中的「選擇結果」相同，完成音組的推算後，即可自此處觀看選擇的結果。
	儲存檔案	儲存檔案： 作用與「檔案工具列」中的「儲存檔案」相同，可以儲存選擇的結果。
	讀取檔案	讀取檔案： 作用與「檔案工具列」中的「讀取檔案」相同，可以讀取先前所儲存的選擇結果。
	列印結果	列印檔案： 作用與「檔案工具列」中的「列印檔案」相同，可以列印選擇結果

※ 2-3 工作區
（1）起始音組：

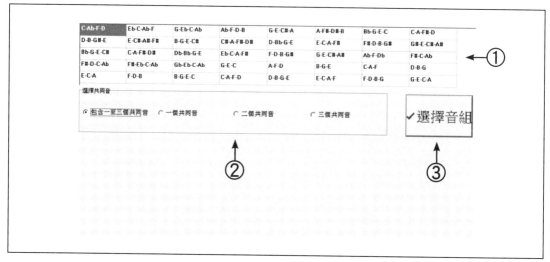

圖9：起始音組之工作內容

1. 音組列表：所有音組的列表，藍色區塊表示所選擇的項目。
2. 選擇共同音：有「包含一至三個共同音」、「一個共同音」、「兩個共同音」、「三個共同音」等選擇。
3. 確認按鈕：在選擇完起始音組及共同音的條件後，按此按鈕即可進行音組的推算，按下此按鈕後，工作區會自動切換至「選擇音組」的功能畫面，若選擇音組已有資料，將以「開啟新檔」的方式進行。

（2）選擇音組：

圖10：選擇音組之工作內容

直接選取欲推算的音組，綠色標記表示可以繼續向下選擇的音組，而紅色標記表示無法繼續向下推算的音組。

（3）選擇結果：

項次	音組
0	F-D-B-G
1	C-Ab-F-D
2	G-Eb-C-Ab
3	C-Ab-F-D

圖11：選擇結果的工作內容

1. 項次：表示目前所選擇的數量。
2. 音組：表示目前所選擇的音組。
3. 藍色區塊在一般時候無作用，而是在播放的時候會隨著目前所播放的音組向下移動。

※ 2-4 狀態列

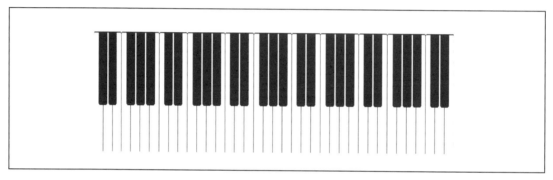
現在選擇的是 0 項次　　現在選擇的是: C-Ab-F-D (一至三個共同前)

圖12：狀態列的工作內容

狀態列作用是在「選擇音組」時，表示目前所選擇的音組項目以及現在所選擇的音組，使讀者直接知道目前選擇的狀態，減少「選擇音組」與「選擇結果」來回切換的頻率。

※ 2-5 鋼琴按鍵

圖13：鋼琴按鍵

以滑鼠按下鋼琴按鍵，電腦即會發出相對應的聲音。

※ 2-6 播放按鈕

圖14：播放按鈕

在選擇完所要推算的音組之後，可以利用播放按鈕播放所有所選擇的音組聲音，播放時皆會從選擇的第一個音組開始播放。

第九章
光碟使用音樂範例說明

1. 執行光碟片中：「音組推算器V1.0」進入首頁視窗。

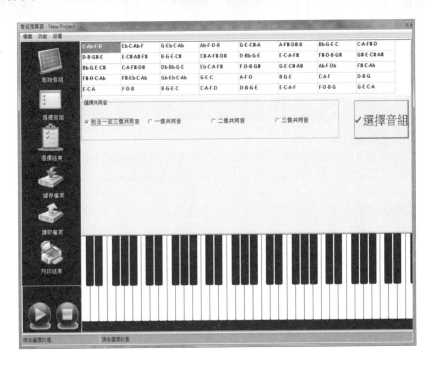

2. 上方為不同音組，下面選項為決定您的和聲進行，所選擇和弦與和弦之間共同音的數量。其中「包含一至三個共同音」的選項，自然有最多的音組選擇附合此一條件。

3. 因為所列音組皆是在C大調的既有和弦，如果您決定做一調性音樂的和聲進行，或是想要從C大調 I 級大三和弦開始做選擇，請點選「G-E-C」為起始音組，關係a小調則點選「E-C-A」，假設您點選了「G-E-C」。

4. 下一步您要決定「選擇共同音」的選項，共有四個選項。

5. 例如選擇第一項：包含一至三個共同音，請先點 ✓選擇音組 。

6. 您即可見到下一頁的「① G-E-C」的視窗出現。

7. 左鍵一下直擊「① G-E-C」的音組，即出現其餘30個音組的選項，他們都符合「包含一至三個共同音」與G-E-C的相同關係條件設定，同時間您也聽見了電腦所提供的鋼琴音色做為參考。

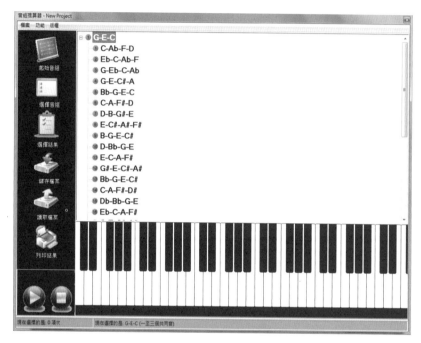

8. 下一步，您必須決定「G-E-C」的起始音組之後的第二個和弦，也就是在所出現的30個和弦中，挑選一個。

9. 挑選的原則，筆者所建議的有以下三個方向：
 a. 聽您所喜歡的和弦進行聲響而決定。
 b. 以理論（功能和聲或是非功能和聲）而設計。
 c. 隨機任意選擇（自由的作曲態度）。

10. 例如選擇「㉖ B-G-E-C」，左鍵點一下該音組，再點視窗左項選擇項目的「選擇結果」，您就看見了視窗內的音組排列項次0至1，他們的意義為C大調I級大三和弦進行至I級大七和弦的結果。

11. 再點視窗左項「選擇音組」，回到上一步繼續您的下一選擇。

12. 此時您見到的是「㉖ B-G-E-C」音組以下的，符合相同條件下的其餘36個音組的選項，其中「㉖ G-E-C」音組，被標示為紅色，意義為「程式終止」所以除非您想結束和聲進行，否則請不要點選此一紅色音組。

13. 當然也建議您從左上「檔案」選項下，隨時做「儲存檔案」的動作，以避免辛苦的工作，全部在意外的情況下泡湯或流失。

14. 例如再點選音組「㉘ C-A-F」為C大調4級大三和弦，以下會出現27個音組，再點選「㉖ F-D-B-G」，為C大調屬七和弦，下有29個選擇音組。

15. 點左項：選擇結果，看見 I - I₇ - IV - V₇的4個音組排列。

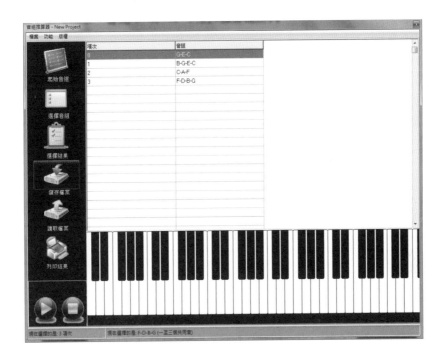

16. 再回「選擇音組」您可看見在音組排列樹狀圖的最右一列音組中，「㉖F-D-B-G」下，29個音組中，凡是先前使用過的「⑲、㉒、㉕」音組都會出現紅色，若您再點選紅色任一音組，樹狀圖將不再擴張，且此和聲結束，您即可做「儲存檔案」的動作。

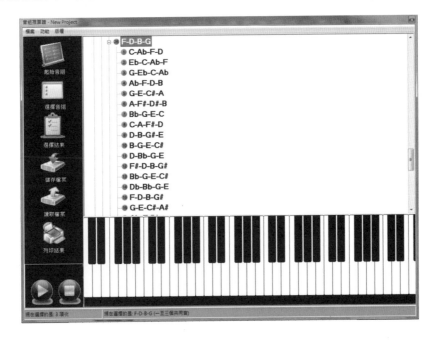

17. 此程式並不允許某一音組在和聲進行中，被重複使用，因為那將會造成樹狀圖無限制的擴張，而電腦也無法停止計算。（註）

18. 由此可見，音樂如同人類語言一般，常在結構內重複同一和弦與文字。此種複雜程度，在數學中，被形容為「無限大」，而在人類有限空間，有限時間以及有限資訊中，我們永遠視聽與讀取的資料都是有限的。

（註）舉例，12個半音任意排列，就有12！（階層）= 479,001,600個不同次序，那是四億柒仟玖佰萬壹千陸百種不同的次序，如今本書共有41個不同和弦，在條件下排列次序。如果不限制條件，只是排列這41個不同單位的次序，將有41！（41 x 40 x 39 x ……… x 2 x 1）個不同次序，已是天文數字，更何況如果允許這41個任一單位重複出現，就可知資料世界有多麼龐大與複雜了。

輔大電子音樂教室錄音工作站

輔大電子音樂教室錄音舞台

第十章
使用此程式所設計的
和聲進行其意義與建議事項

1. 此程式中，您所做的一個檔案，可能只是您作品中的一個部分與片段。

2. 如您想要在41個音組中，重複使用某一音組，請另開一個新檔，而新檔案的起始音組即是您
 上一個檔案的結束音組。

3. 檔案對於您的作品意義其可能性如下：
 a. 和聲的Loop（循環）如歌 "Today" 只有4個C-Am-Dm-G7和弦的Loop。
 b. 和聲進行的某一部份。
 c. 若在「G-E-C」結束前，選擇了「D-B-G」，就是調性音樂樂句的正格終止式，它可以是
 樂句或音樂的結束。

4. 因為此程式所提供的，是一個四聲部的和聲進行，也就是一群音進行的過程與內容（如同
 一個12音列的矩陣，提供的是48種，不同於12個半音列的排列組合），所以在音樂成型以
 前，您尚必須決定其它有關的音樂元素，例如和弦轉位、和聲外音、旋律音的重複使用、
 節奏、力度、織度、配器以及作品的曲式，大段落、小段落、樂句的長度與數量等，而這
 正是有關MIDI編曲軟體，打譜軟體（例如：Cuebase、Nuendo或是Finale）所可以提供的
 功能了。若在您的和聲進行中，有考慮轉調計畫，可直接輸入以上軟體，再在軟體中使用
 「Transpose」移調功能即可。

5. 有關設計中的編輯或修改，請回光碟片「選擇音組」項，可退回上一步驟做修正，想要聆聽
 已選音組的和聲進行，回首頁點選「現正播放」選項即可。

6. 關電腦前請記得「儲存檔案」，再開機時，請先打開執行程式，再選「讀取檔案」您的上一個工作檔就會再度出現。

7. 如您的電腦已裝有相關MIDI軟體，如想要用此程式的和聲進行直接連結使用，請縮小視窗或是列印視窗頁面，因為此程式並不支援轉換為MIDI檔案。

8. 以下就書中前項的原始41個音組（和弦）編號為例，如您選擇了以下次序，就學理而言，它們的意義如下：

a. ㉘ → ㉟ → ㉝ → ㊱ → ㉓ → ㊴ → ㉘
 此為C大調 I - I₇ - vi - IV₇ - N₆ - V₇ - I
 此為半音和聲進行（和弦間都有共同音）的功能和聲，如㊱不存在就是貝多芬的〝月光〞Sonata第一樂章的導奏，只不過將C♯小調的級數轉移至C大調。

b. ㉘ → ㊱ → ① → ⑦ → ⑪ → ㉒ （ ⑰ 同音異名） → ⑤ → ㉙ → ㊴ → ㉘
 此為C大調 I - ii₇ - ii⁰₇（借用）- V₇/ IV - vii⁰₇/ii - vii⁰₇/vii° - V₇/ii - ii - V₇ - I
 其中⑦ → ⑪ → ㉒為非功能和聲進行亦可解釋為變化和弦（不同級數標示）較符合浪漫後期的風格。

c. 如您在選擇音組時，採用即興選擇的方式，亦不顧起始、結束音組在調性音樂理論中的解釋，即可能出現的和聲進行被解釋成：無調音樂。

中視新聞部新聞控制室數位混音器

輔大電子音樂教室5.1環繞聲混音工作站

第十一章
結論

　　無論如何，音樂所求的是變化與創新，但是要被別人認同為「音樂」的首要條件，是聽者可在音樂進行中，聆聽到聲音進行的前後連貫性與變化性。好的音樂，禁得起分析理論的拆解邏輯，而「共同音」正是此要件的關鍵之一。

　　我們可依前述內容得知，其實音組的找尋方法並不困難，但是件很繁瑣的事情，以一個音組要找尋下一階的音組，就要比對640次，當找出新一階的音組之後，依找到的音組不同，同樣的動作可能要重複N次，更遑論三階、四階或是之後的二、三十階的音組找尋，如果以人工的方式尋找，一定是曠日廢時的一件事情。因此，我們撰寫了這一支程式，期望這支程式能夠協助想要利用音組來作曲的人，能夠快速的瞭解如何推導音組，並節省時間。

輔大電子音樂教室

輔大MIDI工作站

半音和聲進行的運用

The Application Of Chromatically Harmonic Progression

編著 / 高惠宗、陳宗聖

軟體製作 / 陳宗聖

封面設計 / 陳智祥

美術編輯 / 陳智祥

出版 / 麥書國際文化事業有限公司

登記證 / 行政院新聞局局版台業第6074號

廣告回函 / 台灣北區郵政管理局登記證第03866號

ISBN / 978-986-5952-00-6

發行 / 麥書國際文化事業有限公司

Vision Quest Publishing Inc., Ltd.

地址 / 10647台北市羅斯福路三段325號4F-2

4F-2, No.325,Sec.3, Roosevelt Rd.,

Da'an Dist.,Taipei City 106, Taiwan(R.O.C)

電話 / 886-2-23636166，886-2-23659859

傳真 / 886-2-23627353

郵政劃撥 / 17694713

戶名 / 麥書國際文化事業有限公司

http://www.musicmusic.com.tw

E-mail:vision.quest@msa.hinet.net

中華民國101年4月 初版

附錄

此附錄所提供的是一系列的現今多媒體相關照片,來源自中國電視公司新聞部。電視節目與新聞必須經過前製、製作與後製作的過程,才能最終呈現於頻道中。圖片中包含了錄影、錄音、線性剪輯、非線性剪輯、後製作的相關人員以及器材,一直到訊號記錄與傳輸播出。所以一個音樂人的未來,也極有可能在影音數位環境下,扮演一個稱職的工作人員,而此環境也就是我們的音樂作品,可以被應用與傳播的地方。

中視新聞部新聞副控室

中視新聞部導播

中視新聞部助理導播

中視新聞部新聞棚

中視新聞部主播

中視工程部技術指導

中視工程部成音

中視訊號中心

Sony Digital Betacam

中視新聞部攝影記者

中視新聞部記者錄音剪輯

中視新聞部線性剪輯站攝影記者

中視新聞部非線性剪輯工作站

中視新聞部非線性剪輯工作室

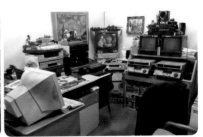
中視新聞部音效室